岳麓秦簡書迹類編

◎ 占夢書

陳松長　謝計康　編著

中原出版傳媒集團
中原傳媒股份公司
河南美術出版社
· 鄭州 ·

圖書在版編目（CIP）數據

岳麓秦簡書迹類編 . 占夢書／陳松長，謝計康編著 . —鄭州：河南美術出版社，2022.3

ISBN 978-7-5401-5814-9

I. ①岳… Ⅱ. ①陳… ②謝… Ⅲ. ①竹簡文 – 法帖 – 中國 – 秦代 Ⅳ. ① J292.22

中國版本圖書館 CIP 數據核字（2022）第 028496 號

岳麓秦簡書迹類編

占夢書

陳松長　謝計康　編著

出 版 人　李　勇

責任編輯　谷國偉

責任校對　裴陽月

裝幀設計　張國友

出版發行　河南美術出版社

地址：鄭州市鄭東新區祥盛街 27 號

郵編：450016

電話：（0371）65788152

印　　刷　河南匠心印刷有限公司

開　　本　889 毫米 × 1194 毫米 1/12

印　　張　4.75

字　　數　119 千字

版　　次　2022 年 3 月第 1 版

印　　次　2022 年 3 月第 1 次印刷

書　　號　ISBN 978-7-5401-5814-9

定　　價　48.00 圓

前言

文／陳松長

『古來新學問起，大都由于新發見』，這是著名學者王國維先生在二十世紀二十年代所説的話，至今仍是至理名言，不僅作學問如此，中國書法史上的流派演繹也是如此。

清代的碑學興盛，雖得力于梁巘的卓識，鄧石如的創新，包世臣、康有爲的理論闡釋，但更受益于當時南北朝碑版的大量發現與整理，從而使碑學由覺醒走向成熟，進而與帖學分庭抗禮，成爲別開生面的書法流派。

自二十世紀初在西北地區發現漢簡以來，特別是二十世紀七十年代以來，全國各地相繼出土了數以萬計的簡帛書迹，這些簡帛文獻，生動形象地展示了戰國至魏晋時期各種筆墨的精彩。二十世紀九十年代以來，隨着簡帛學的異軍突起以及大量簡帛文獻的迅速整理出版，簡帛書法的研創已成爲書法界一種新的風尚，簡帛書風也成爲一種新的流派并且正在走向興盛和繁榮，可以斷言，簡帛書學必將逐漸成爲一個可與帖學和碑學鼎足而立的書法流派而傳之後世。

2007年入藏湖南大學岳麓書院的岳麓秦簡，是本世紀以來高校收藏和整理研究出土簡牘的第一個案例，也是國内高校直接主持簡帛文獻整理研究新局面的開始。十餘年來，我們對岳麓秦簡進行了全面的整理，并出版了《岳麓書院藏秦簡》（壹—陸卷），計劃中的最後一卷也將在近年内出版。可以説，有關岳麓秦簡的文獻整理工作已經接近尾聲，但有點遺憾的是，有關岳麓秦簡的書體研究和相關圖録的整理出版進展却相對比較遲緩，故凡有志于研創岳麓秦簡書風的書法同仁多祇能借助于已出版的大部頭《岳麓書院藏秦簡》。而且由于這種學術性資料的著録篇幅太大，且價格不菲，故很多書法愛好者祇能借助已刊布的有限的書法資料進行研創，這也是岳麓秦簡書體研究相對滯後的原因。

岳麓秦簡共有二千一百多枚不同尺寸的竹木簡，所抄録的主要是秦代的法律文獻和一些宦學教材等方面的文本。經整理，其内容可分爲『質日』（秦代的一種日志）、『爲吏治官及黔首』（宦學教材）、『占夢書』、『數』（數學計算題目集）、司法案例文書和秦代律令條文，共六大部

分。其中既有一種文獻由一位書手抄寫者，如『爲吏治官及黔首』『占夢書』等，也有一種文獻由

不同書手所抄寫者，如爲數衆多的司法案例和法令條文等。如果按照書體風格來切分，大致可區分

出近三十位抄寫的書手，他們所抄寫的秦簡墨迹顯示出非常明顯的個性特徵和相當豐富的書法風格。

應該説，岳麓秦簡是目前發現的秦簡牘書法研創價值最大的一種，因爲這批秦簡的數量多達

二千一百多枚，其書體種類衆多，書法風格非常豐富，書法研創的意義重大，故越來越受到書法界

的關注。作爲岳麓秦簡的整理者，我們有責任，也很有必要將這批珍貴的秦代墨迹根據書法研創的

需要整理出來，早日給書法界提供一份雅俗共賞、詳實可靠的臨創範本。因此，我們經與河南美術

出版社商量，將岳麓秦簡的所有墨迹按書迹進行分類，按一位書手一册的規模進行匯總和品鑒，盡

可能地編選有代表性的彩色圖版、紅外綫圖版和局部放大圖版，希望能將每位書手的書體特徵和書

法風格全面地展示給書法界同仁。爲保證選刊內容的準確性和學術性，我們在每枚簡的旁邊附有釋

文，同時在每册圖版之後都附有一篇簡短的品鑒文章，供臨創者參考。

本書的題簽是國學大師饒宗頤先生生前給我們題寫的，饒先生是岳麓秦簡整理小組的顧問，他

生前一直關注岳麓秦簡的整理和研究，在九十八歲高齡的時候還欣然給此小書題簽。遺憾的是，此

書遲至今時才得以出版，真有點愧對饒先生對我們的關愛和支持。

具體負責本書編撰的謝計康是我的碩士研究生，他能在撰寫碩士論文的同時按要求出色地完成

本書的大部分編選工作，實在難能可貴。

如果説本書能在一般純供臨摹用的書法資料中獨具一格的話，那就主要歸功于河南美術出版社

的各位同仁，其中特別要感謝許華偉先生的大力支持，更要感謝谷國偉項目組的辛勤付出，是他們

的精心編排和非常專業的編輯水準，使此書得以面世。

时在庚子正月

凡例

一、本書根據不同書手的書寫風格，從岳麓秦簡中精選出二十枚簡片完整、字迹清晰的簡。因以展示書手墨迹爲主，故内容的連讀性就不可避免地被弱化。如需參考完整的篇章，可參考已出版的《岳麓書院藏秦簡》。

二、本書圖版分爲以下三部分：紅外綫原大的編聯圖版、紅外綫單枚簡的原大圖版、紅外綫放大至兩倍及四倍的圖版。

三、所有圖版中的簡下端附注其原始編號，兩枚以上的殘簡拼綴者，則同時注明殘簡的原始編號。

四、本書釋文使用繁體字竪排，盡可能采用通行字體，個别特有字形則隸定處理。

五、關於釋文中所使用的符號：（）表示異體字、假借字的正字；□表示未能釋出的字；●表示原文中的圓形墨點；＝表示原文中的重文、合文符號；（？）表示釋文不確定；∟表示原簡中鈎形符號；[　]表示衍文；＝可根據上下文義判斷爲某字者，則在字外加□。

六、附録中拼音檢索表按釋文讀音編制，文字後所標注的數字爲其在本書中紅外綫單枚簡的四倍圖版所在頁碼。

七、考慮單枚簡與其他簡内容不連續，故釋文不再句讀。

八、《〈占夢書〉書法風格分析》所選例字均出自《占夢書》篇，但例字所在的簡可能限于篇幅未能收録本書，特此説明。

3

目録

《占夢書》簡介

《占夢書》共有四十八枚簡，材質爲竹，完整的簡長約三十厘米，寬約零點八厘米，由三條編繩編聯。在編號0009的簡背面存有『夢書』的殘筆，但由于簡首殘損，并不能確定此篇題究竟有幾個字，因而整理者將篇名暫定爲《占夢書》。該簡册的抄寫形式有兩種：通欄抄寫和分欄抄寫。通欄抄寫的簡文是用陰陽五行學説進行的占夢理論闡釋，共六枚。分欄抄寫的簡文主要記載夢象和占語，其形式和内容與雲夢睡虎地秦簡《日書·夢》完全不同。《漢書·藝文志》曾著録有《黄帝長柳占夢》十一卷和《甘德長柳占夢》二十卷，但這兩部書早在《隋書·經籍志》中已不見著録，因此岳麓秦簡《占夢書》乃是迄今所知最早的占夢書文獻。

本册選取《占夢書》中字迹較清楚的簡，盡量保留竹簡的原貌，同時輔以不同放大倍數的圖版展示，再附上釋文來方便讀者研習。書中附有簡牘編聯復原圖，以便讀者瀏覽整篇的章法，篇尾還附有對《占夢書》書法特征進行分析的短文，以供大家參考。

《占夢書》編聯復原圖（部分）

夢燋亓（其）席蓐入湯中吉夢蛇則蠚蠱赫之有芮（退）者

0073

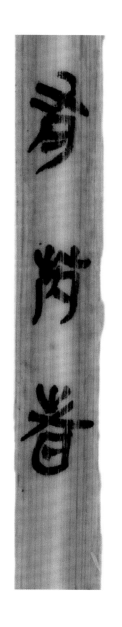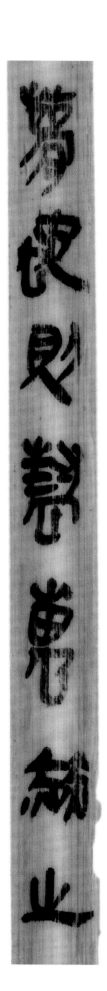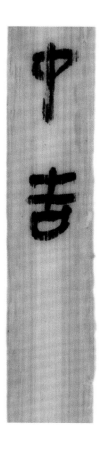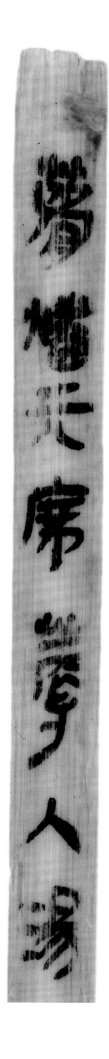

夢繩外剆（劋）爲外憂内剆（劋）爲中憂夢見豆不出三日家（嫁）

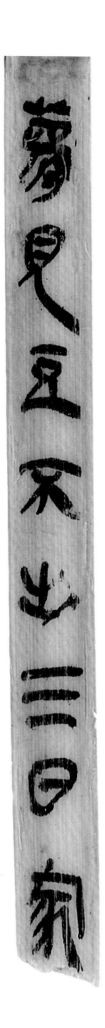

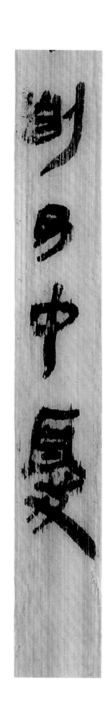

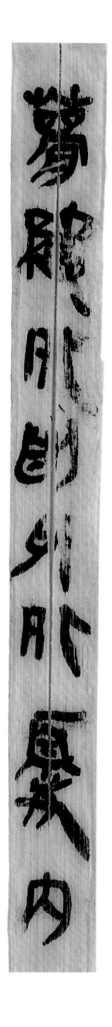

夢衣新衣 乃 傷於兵夢見熊者見官長

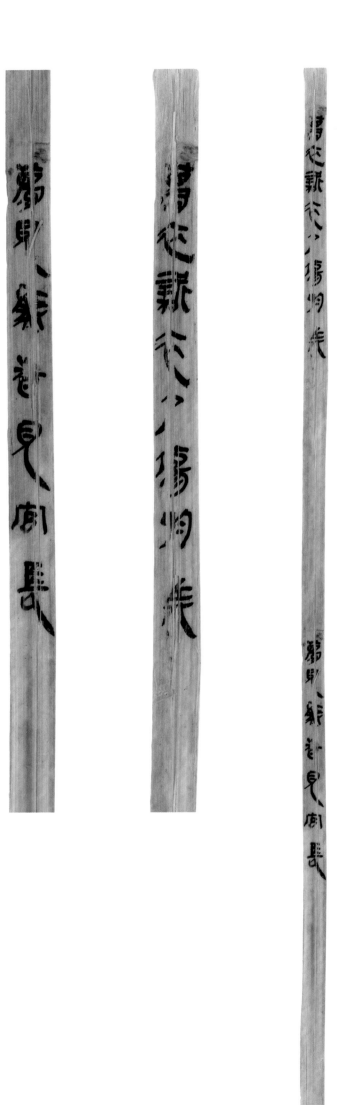

1500

8

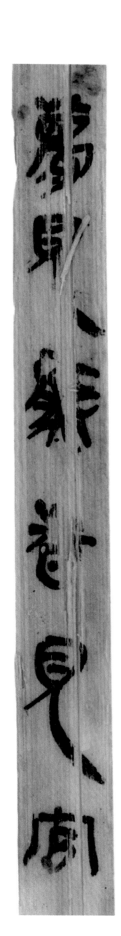

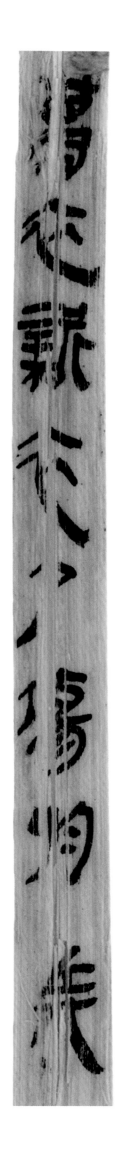

夢以泣灑人得亓（其）亡子夢見李爲復故吏

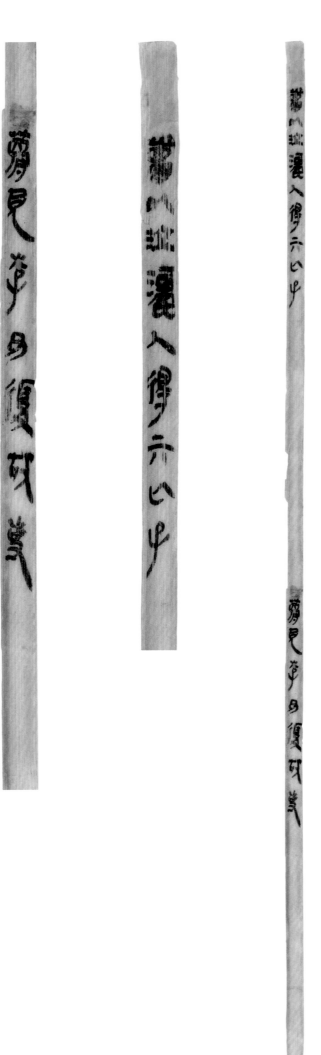

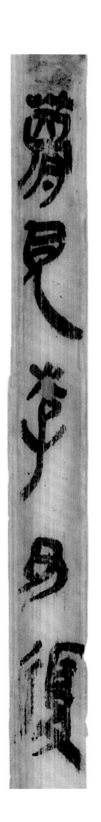
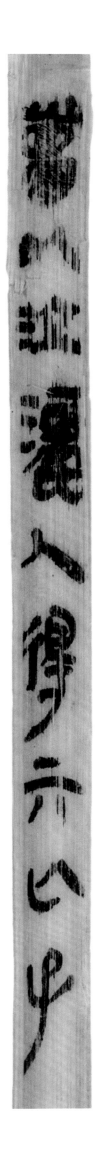

夢見項者有親道遠所來者夢身生草者死溝渠中

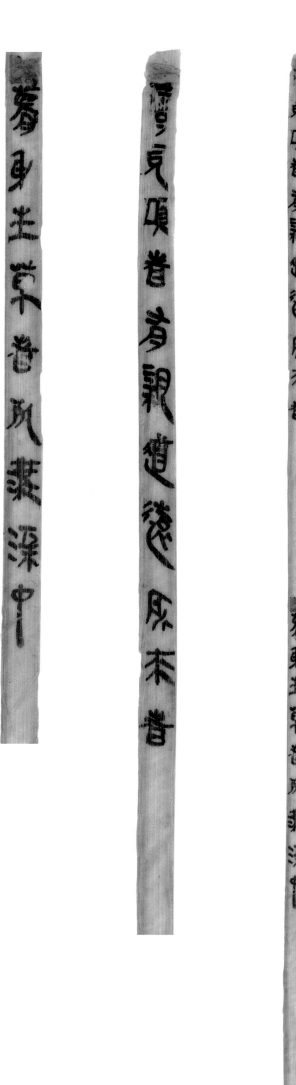

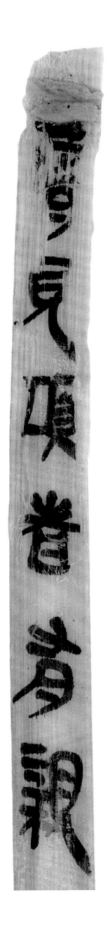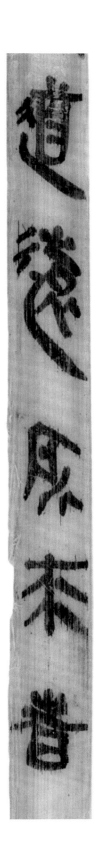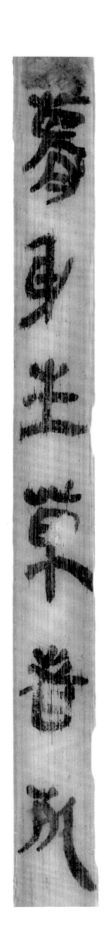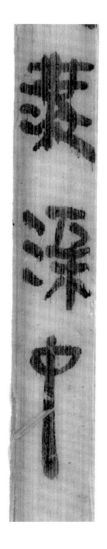

夢一臘五變氣不占夢見貘豚狐生（腥）梟（臊）在丈夫取妻女子家（嫁）

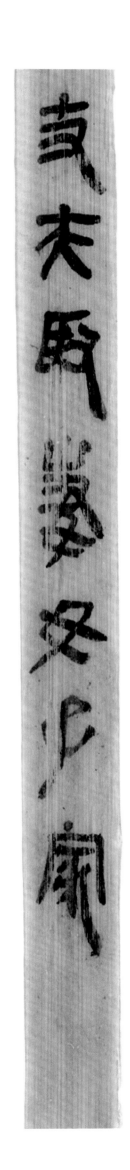
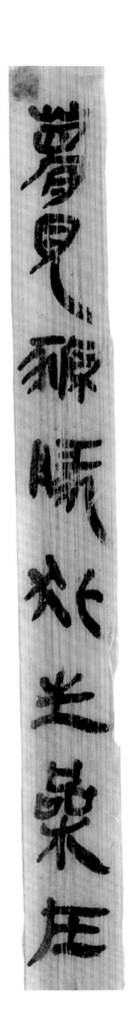
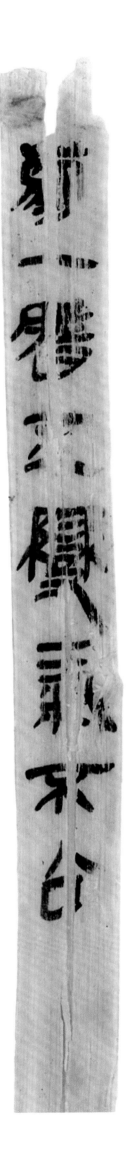

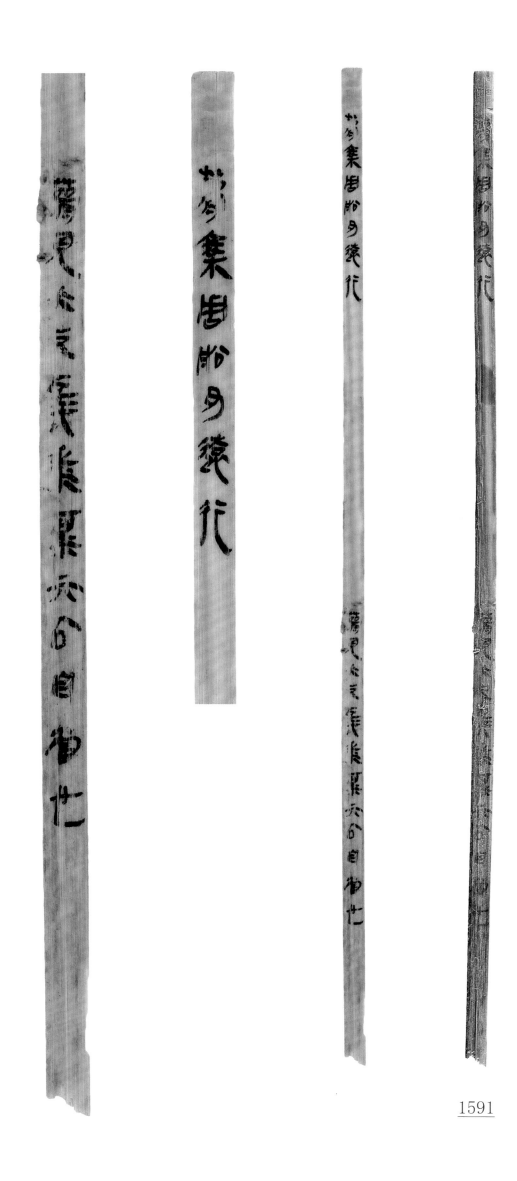

夢乘周（舟）船爲遠行夢見大反兵黍粟亓（其）占自當也

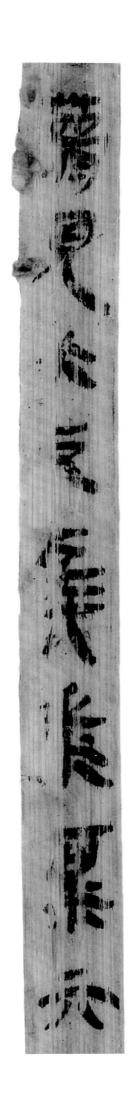

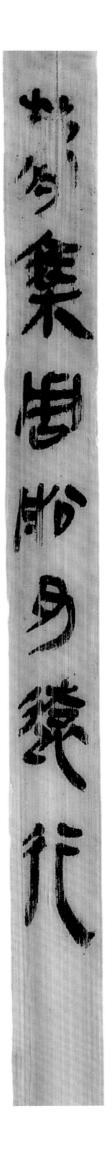

夢亡亓（其）鈎帶備掇（綴）好器必去亓（其）所愛夢引腸必弟兄相去也

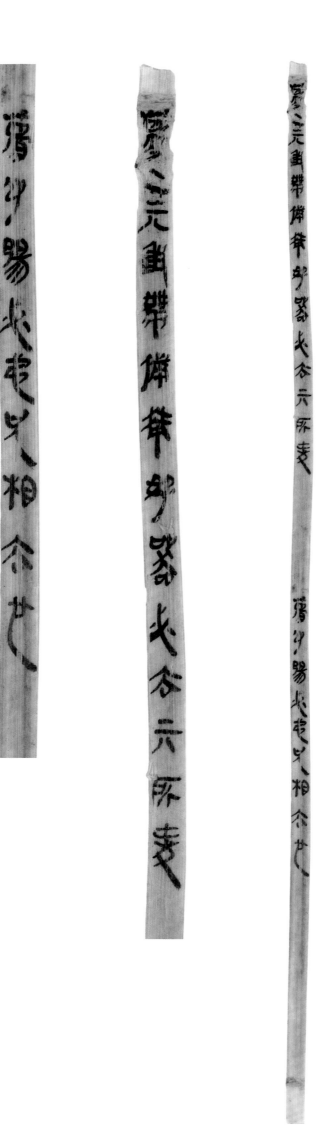
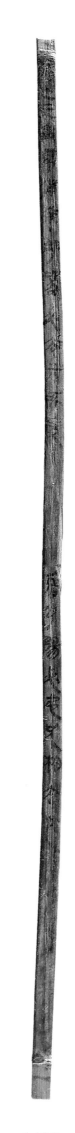

1499

18

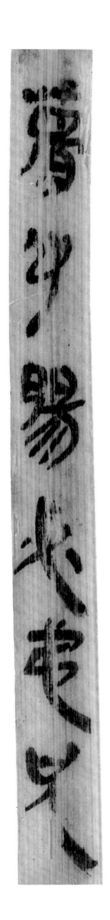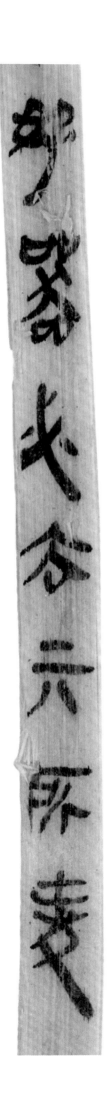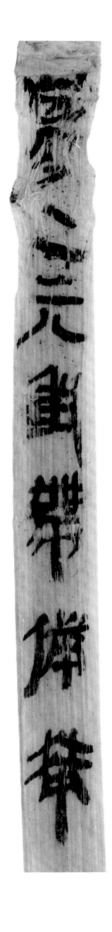

夢歌帶軫玄（弦）有［憂］不然［有］疾夢有夬去魚身者乃有内（納）資

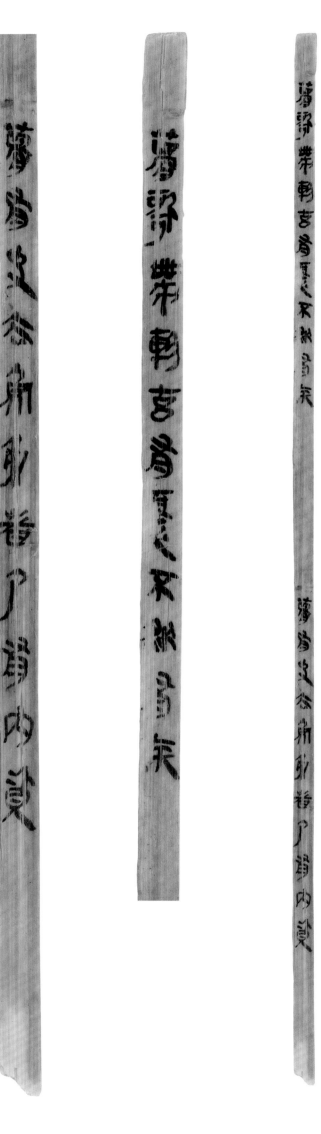

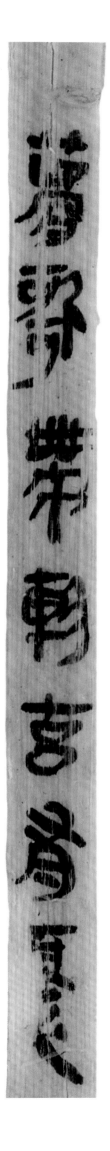
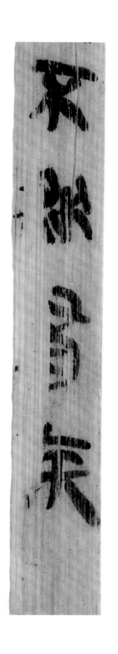
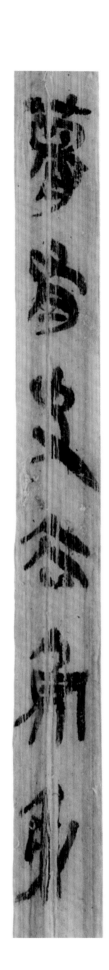
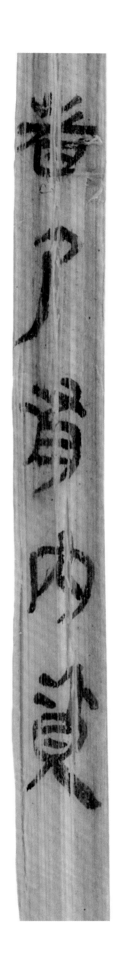

夢見飲酒不出三日必有雨夢見蚊者魄君爲祟

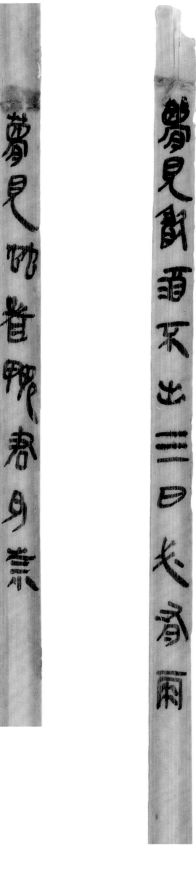

崇

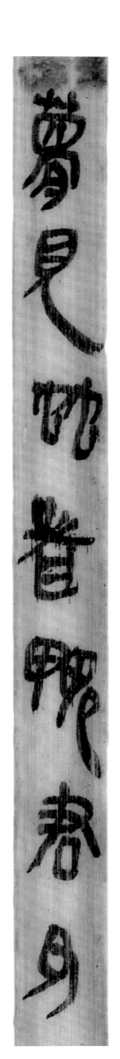

夢見物省郎君身

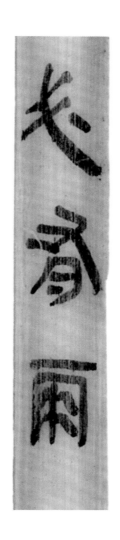

長者雨

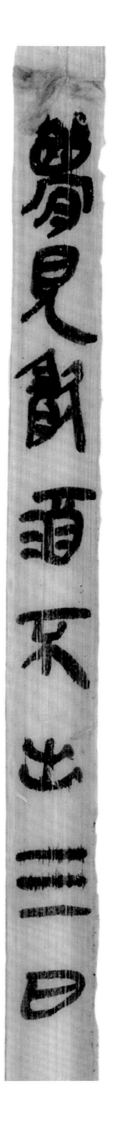

夢見飲酒不出三日

□□叟盡操篸陰（蔭）[於]木下有資春憂（夏）夢之禺辱夢歌於宮中乃有內（納）資

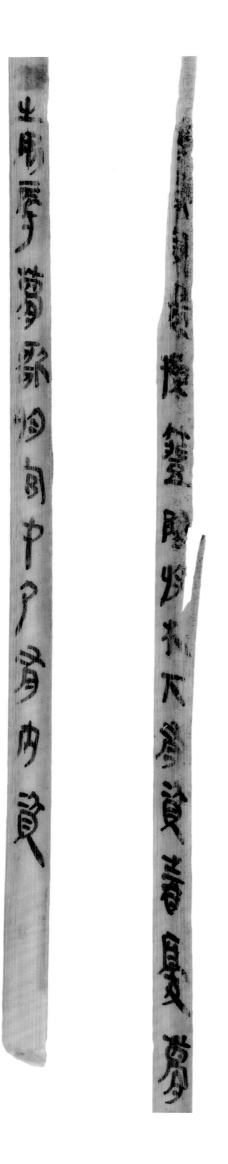

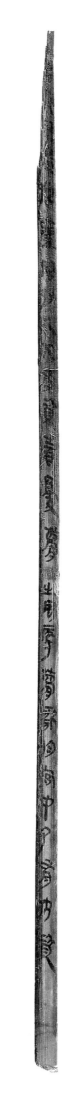

1493

24

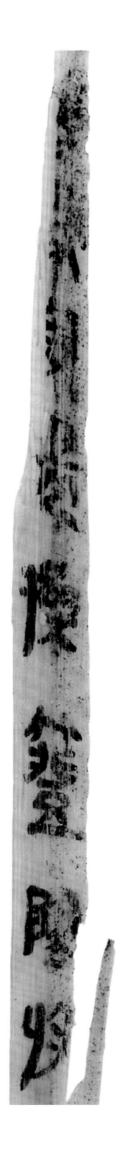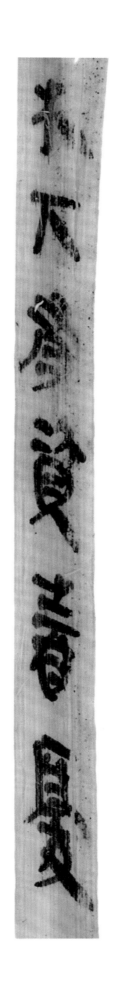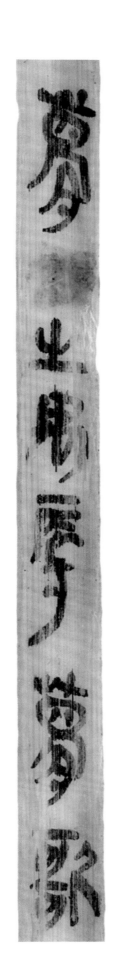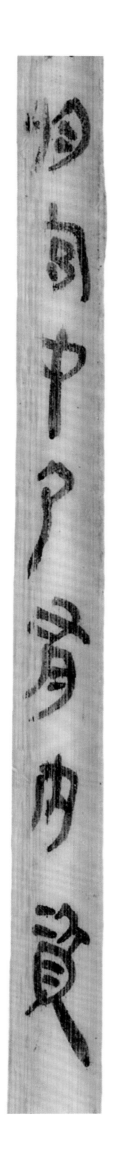

春夏夢亡上者凶夢夫妻相反負者妻若夫必有死者

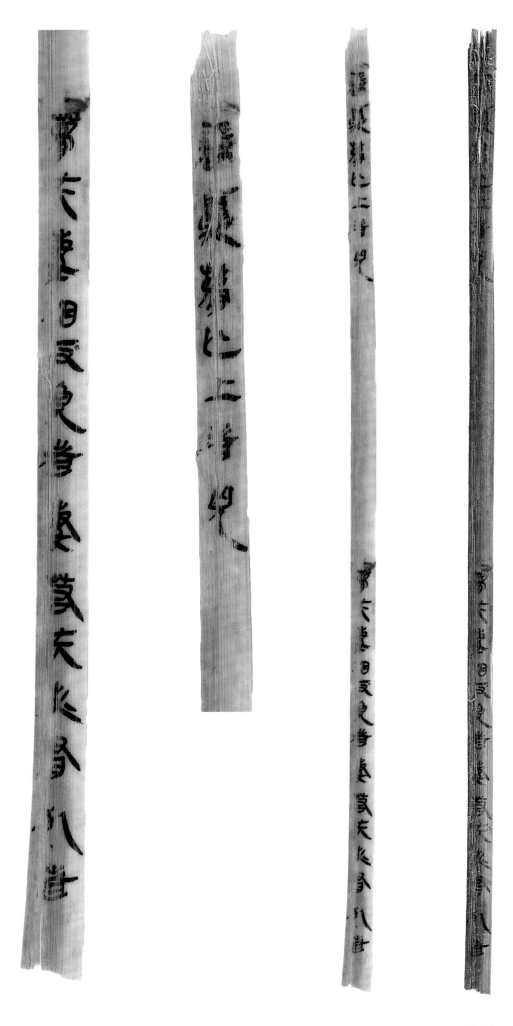

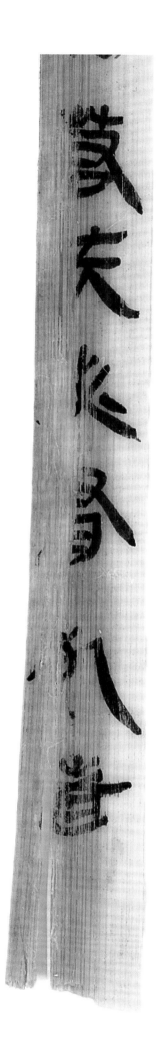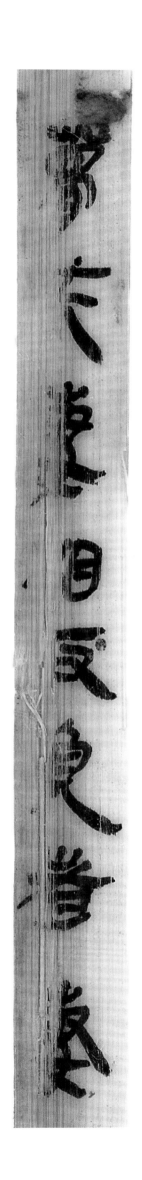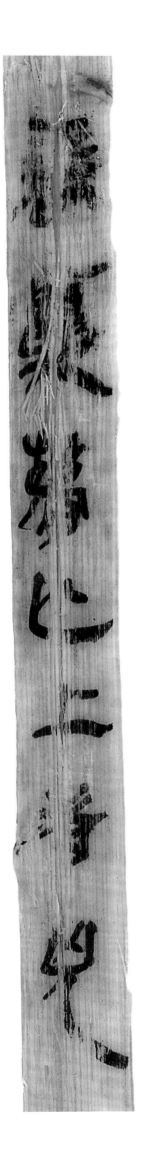

春夢飛登丘陵緣木生長燔（繁）華吉夢僑＝丈勞心

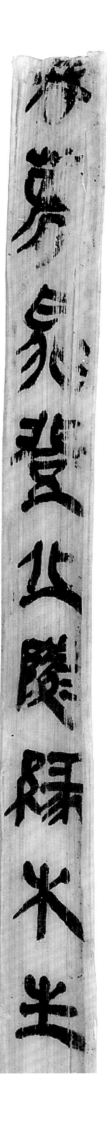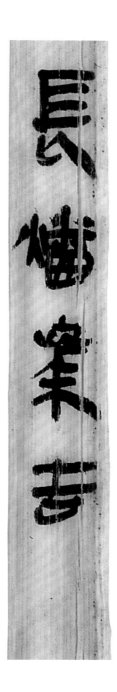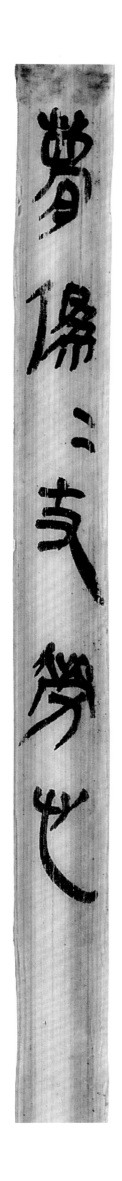

亓（其）類毋失四時之所宜五分日叄（三）分日夕吉凶有節善羕（義）有故甲乙夢開臧事也

丙丁夢憂也

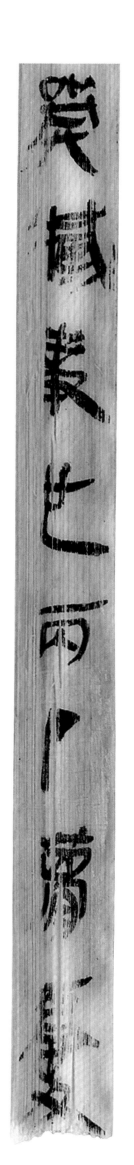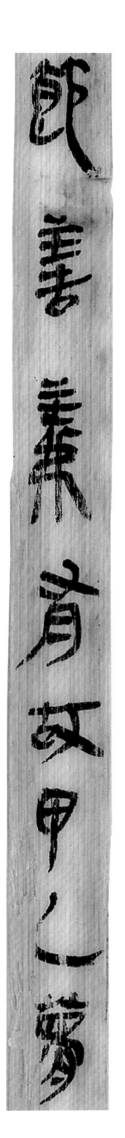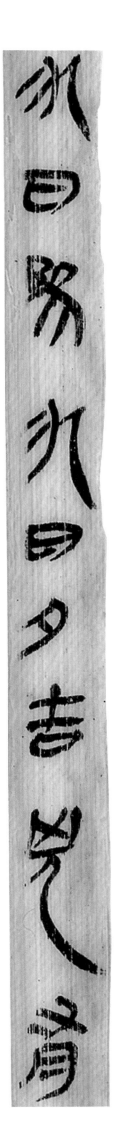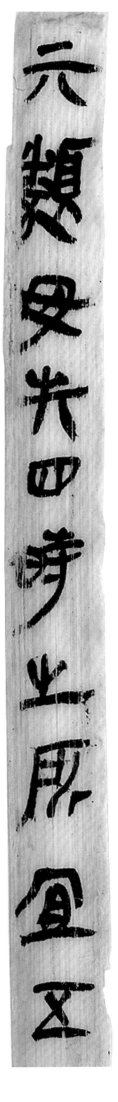

夢燔洛遂（墜）隋（墮）至手觳（繫）囚吉夢人謁門去者有新莔未塞

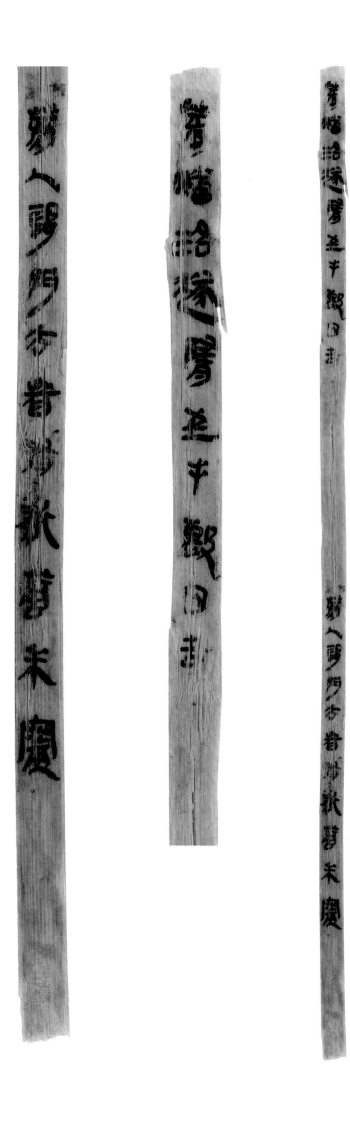

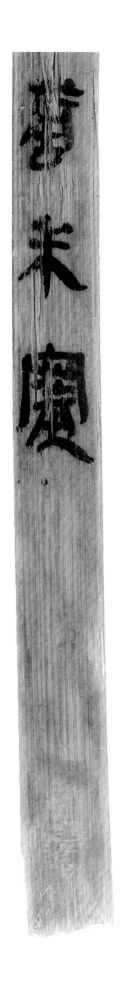

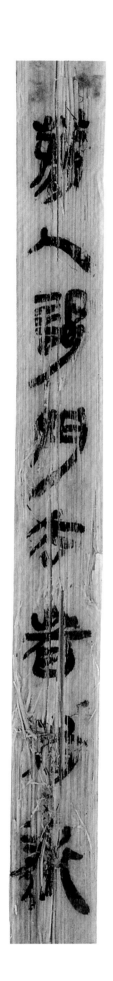

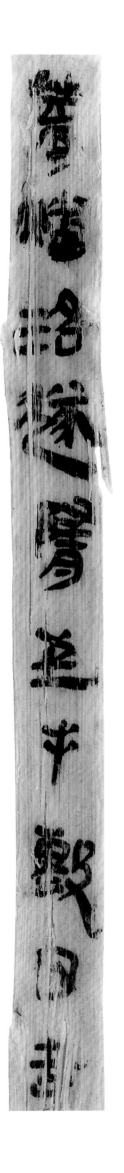

宮事吉庚辛夢囗山鑄（？）鐘吉壬癸夢行川爲橋吉晦而夢三年至夜半夢者二年而至雞鳴夢者

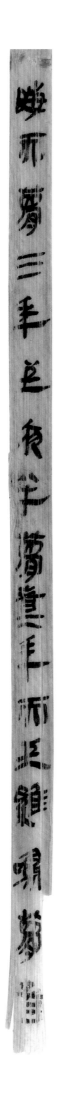

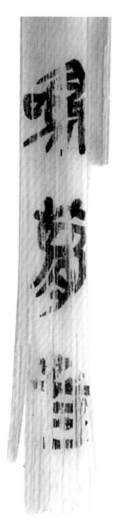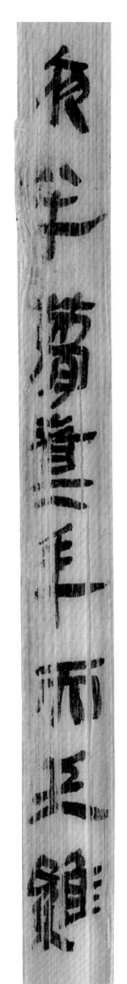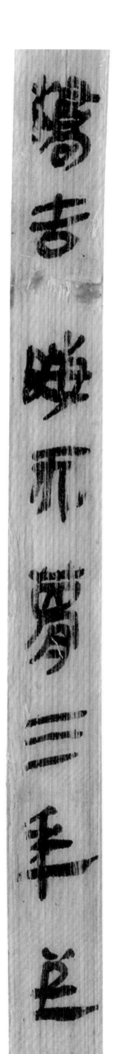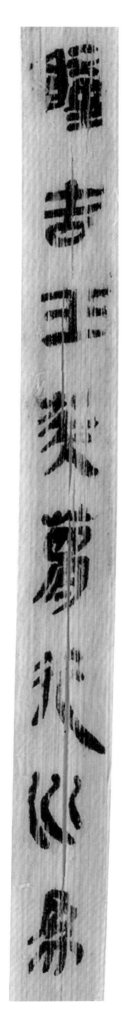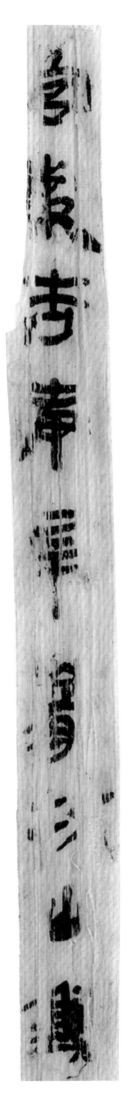

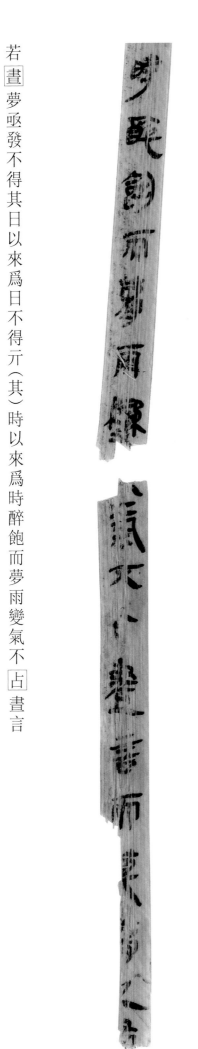
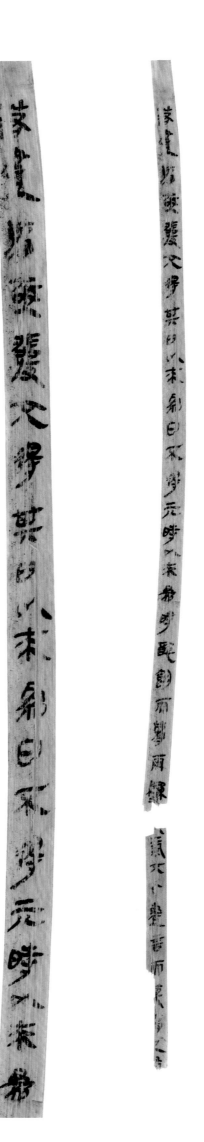

若畫夢亞發不得其日以來爲日不得亓（其）時以來爲時醉飽而夢雨變氣不占畫言

而莫（暮）夢之有

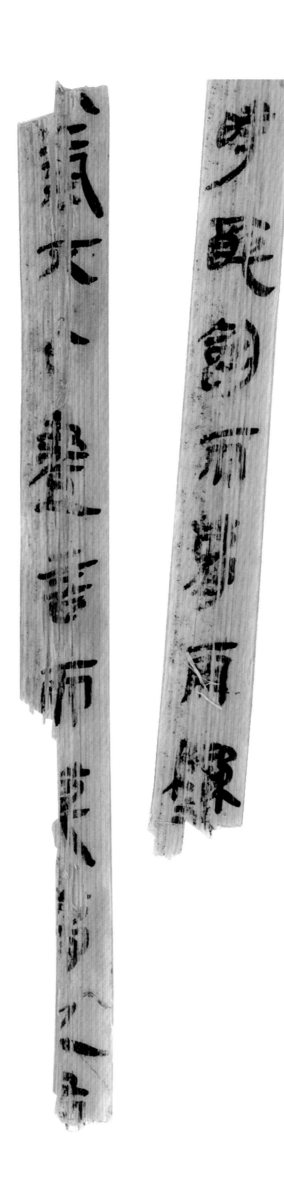
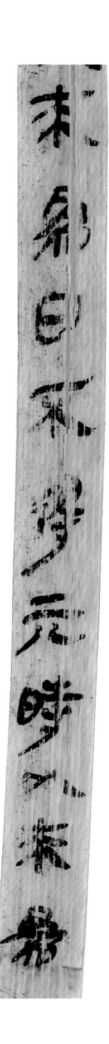
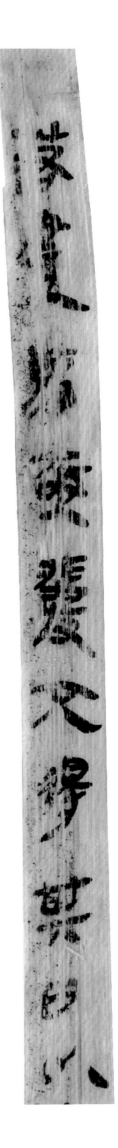

戊己夢語言也庚辛夢喜也壬癸夢生事也甲乙夢伐木吉丙丁夢失火高陽吉戊己

1514

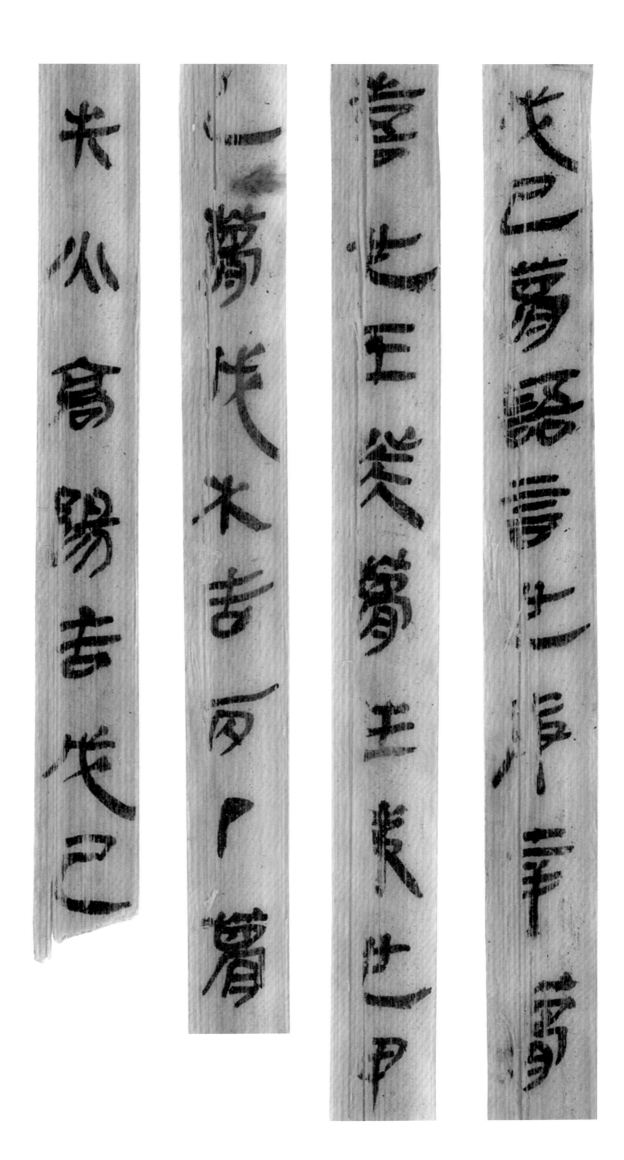

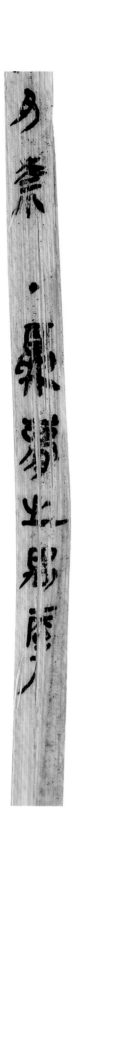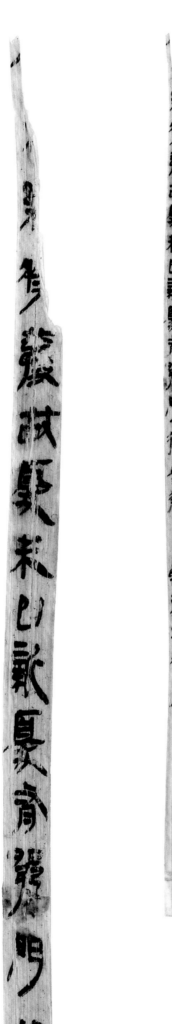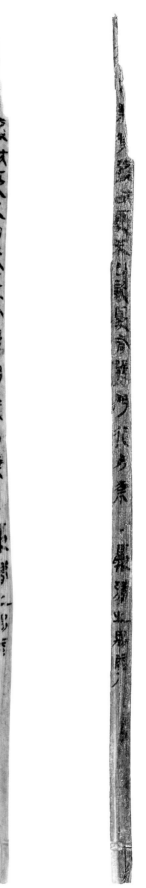

□□□□〔將〕發故憂未已新憂有（又）發門行爲奈（祟）・夏夢之禺辱

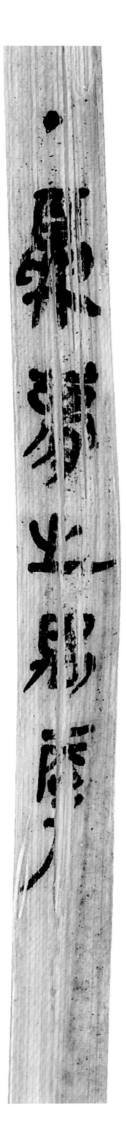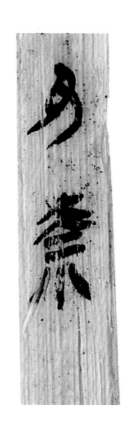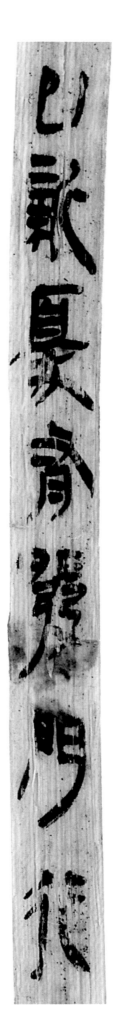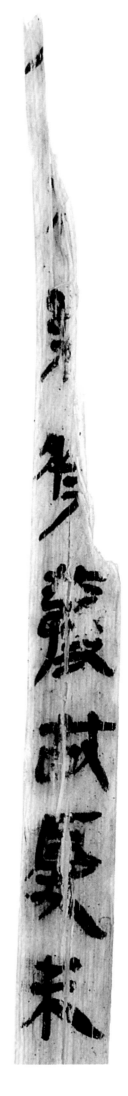

夢亡於上者吉亡於下者凶是謂□凶夢爲女子必有失也婢子凶

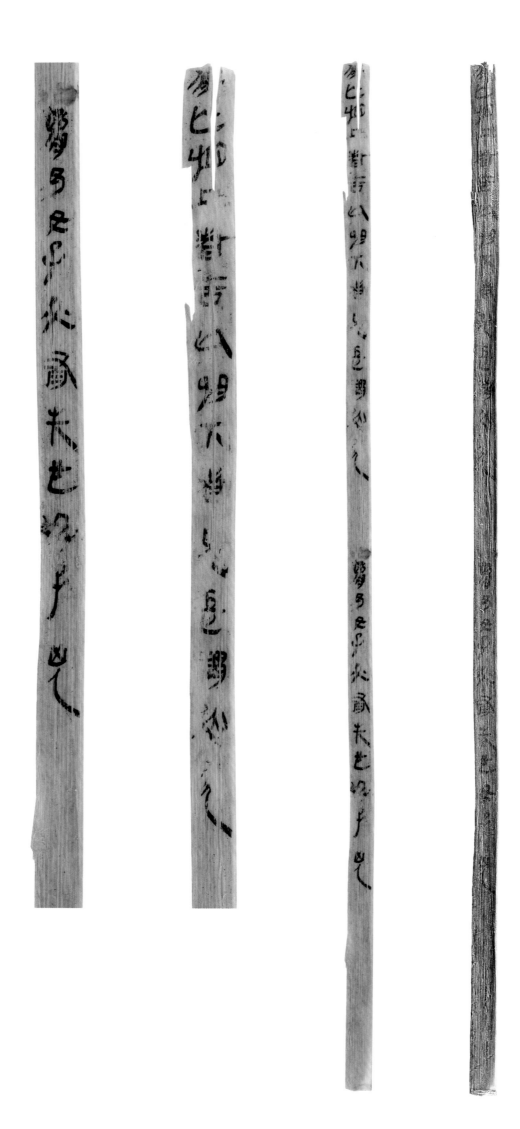

1527

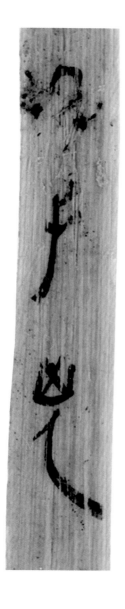
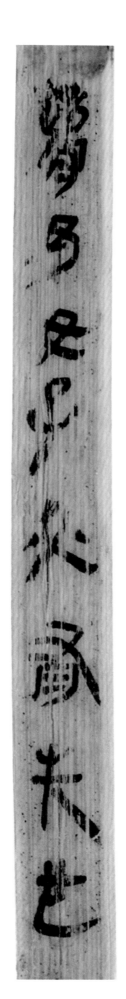

《占夢書》書法風格分析

《占夢書》中文字多繼承篆書圓潤、遒勁的綫條特點。書手用筆以藏鋒裹毫來表現點、綫中的立體感與厚重感，在用筆上方筆、圓筆兼用，可見書手靈動的用筆轉換，給人觀感上的節奏、韵律之美。在文字結構上多縱勢取勢，字形偏長，結構的排布也在統一中求變，雖有縱勢書寫的快意，但也見左右穿插、挪讓的趣味。下面將從筆畫用筆和結構兩個方面入手，并結合例字來對該篇進行書法風格分析。

一、筆畫用筆

（一）橫畫

亓（1499）

善（0102）

之（0073）

該篇橫畫的用筆較統一，書手逆鋒圓起筆，而後用中鋒快速行筆，在書寫中衹對橫畫的運筆方向做了調整。此種橫縐的書寫手勢更快捷，文字的結構更平穩，且書寫時橫畫已有『主筆』意識存在。通過文字中『主

筆』形態的構造，橫畫大致有兩種風格。一種風格是書手逆鋒圓起筆，運筆方向較平正，收筆時自然提筆，末端呈尖針狀或偏圓狀。如『亓』字，其中兩筆橫畫都是比較圓潤的，起筆偏圓，收筆偏尖形，綫條不見明顯的起伏波折。『善』字中的橫畫皆是逆鋒圓起筆，行筆的方縐向右上方傾斜。其中的最後一筆橫畫被拉長，主筆的用筆形態并未被改變。另一種風格是字中最後一筆的橫畫，已經有隸書『蠶頭燕尾』的形態，且橫畫中段上拱，行筆至收尾處頓筆調鋒，使筆鋒平出。如『之』字最後一筆的橫畫，已經有隸書中『蠶頭燕尾』的形體，橫畫中段上拱，至收筆處頓筆調鋒，最後提筆平出。

（二）竪畫

雨（1494）

羊（0047）

中（1512）

該篇簡牘中竪畫的形態大致有兩種，一種是直縐的平直書寫，一種是拉長竪畫的誇張書寫。書手在書寫中較多選用第一種竪畫，由例字可清楚

地看到書寫中豎畫的形態變化。第一種豎畫形態，『雨』字中的三筆豎畫形態都較平直，逆鋒起筆後引而下行，在收筆時輕提筆鋒，使之自然尖出。從中可看出書手用筆的穩健，所呈現出的綫條圓潤通透。第二種豎畫形態，『羊』字中的豎畫被誇張地拉長書寫，逆鋒起筆後漸按壓筆鋒漸下行，同時受書寫手勢的影響，行筆略偏向左側。整個豎畫呈『上輕下重』之態，最後收筆時頓駐筆鋒後再提筆出鋒，似垂露豎之形。文字中的筆畫用筆都較重，由此可見書手書寫時用筆的力度，通過誇張豎畫地書寫來打破文字空間過密的僵局，以展舒緩。『中』字的豎畫也是被誇張的拉長書寫，其逆鋒圓起筆後引而下行，逐漸按壓筆鋒，至收筆時再頓壓筆鋒，提鋒收筆。通過拉長豎畫來表現文字的上緊下鬆，可見書寫中節奏的韵律感，同時在文字的排布中起修飾章法的作用。

（三）轉折

有（0073）

日（0315）

虎（J51）

此篇書寫風格多變，即使是同一書手所書，其所呈現的文字形態和用筆也是多變的。該篇文字的轉折形態以方折爲主，在部分複雜結構中或簡單的獨體字中間雜圓轉之筆。第一種轉折形態，『有』字中的『又』部以圓轉行筆而下，『月』部使用方折用筆，來承接住傾斜的『又』部，使

整個字的結構在方圓中平穩地組合在一起，字形呈長方形。第二種轉折形態，『日』字結構較簡單，書手對此字的書寫快速而簡化，用筆較靈動，起收筆間的引帶關係明顯。轉折部分以圓轉用筆就，圓轉之後筆鋒漸提，綫條變細，但還是可見『篆尚婉而通』的筆法在其中。『虎』字形結構呈長方形，其筆畫上部使用方折的用筆，轉折部分以圓轉的用筆，增加了文字內部空間的靈動之感。在文字結構的組合中方圓兼濟，使文字在方整的空間中更顯靈活。

（四）斜畫

不（0315）

來（1512）

愛（1499）

該篇文字中書手對于斜畫的書寫是多樣的，其對斜畫的長短搭配是在快速抄寫中筆勢連貫所致，而這也成就了書寫中的節奏感，打破了字如算子般的排布。左、右兩個方嚮上的斜畫形態多形成對比，該書手對斜畫的長短處理所呈現出書寫節奏的韵律感，也給現代書寫者以啓示——通過長短的修飾筆畫來豐富篇幅的章法，使作品更生動。『不』字左右兩筆斜畫的綫條粗細對比明顯。左向斜畫短促而直挺，干脆利落，綫條凝練；右嚮斜畫起筆後直接按壓筆鋒，至收筆時才提筆出鋒，筆畫呈柳葉形，綫條平直而圓厚。『來』字的書寫形態與之相似，祇是斜畫對比較平和，文字整

體的綫條較平直。　左繙斜畫起筆後急促左繙，收筆時輕頓筆鋒，整體綫條偏板滯；，右繙斜畫的行筆大致也是如此，祇是綫條略加粗。『愛』字中右繙斜畫被誇張地拉長書寫，在書寫此筆畫時直接往右下方斜繙書寫，綫條挺直且被拉長，收尾處稍頓壓筆鋒，再駐筆、出鋒，完成書寫。文字的縱勢被誇張，在篇幅的文字排布中頗有裝飾性，更有藝術性的可觀感。

（五）點畫

魚（1503）

酒（1494）

雨（1494）

該篇簡牘中，點畫以較圓潤的綫條形態出現在文字結構中，書手通過誇張點畫的書寫來營造空間，此篇中點畫的形態可謂豐富。下面以例字來展示點畫形態的多樣。『魚』字中的點畫形態已經被誇張地書寫成豎畫或斜畫，而這也使得整個字字形被拉長。其中的『田』部在書寫時結構略扁，空間被擠壓，所以書手在安排點畫時誇張點畫的書寫，使文字可以縱繙取勢，符合篇幅中文字的主基調。『酒』字中的三點，綫條圓潤而飽滿，圓起筆後隨勢書寫而成短橫狀，收筆輕快；，在書寫『西』部時，把三點穿插在結構中，使得文字字形呈縱勢，空間處理巧妙而生動。『雨』字內部的四點被寫成了斜繙的筆畫，也增強了文字的縱繙取勢之感。點畫隨手勢而落筆，飽滿圓潤，在左右空間中大小錯落，給封閉的

空間平添幾分趣味。

二、結構

（一）獨體字

生（1513）

不（1494）

必（1494）

此篇中獨體字的主筆意識很強，在其中的筆畫結構中總會有被書手加粗或拉長的主筆形態，給平正的獨體字增加了靈動之美。『生』字最後一筆橫畫很完整地呈現出隸書的面貌，起筆圓潤而收筆頓挫有餘，拉長的橫畫在文字中占主要地位。『不』字的最後一筆斜畫被加粗書寫，也是為了突出其主筆的形態變化，給文字的空間增加生趣。『必』字整體呈豎勢，其中的斜畫都是起到主導作用的，所以書手在有限空間中依據手勢對文字進行合理的變化書寫。『必』字拉長弧筆，增大文字的縱繙走勢，且收筆時頓筆出鋒，使得文字婉轉而流美。

（二）左右結構

在左右結構中，書手會通過文字結構形態的改變，來增強文字在簡牘有限空間內縱繙書寫的舒展性。大致有兩種處理手法，第一種是根據文字的結構，書手常把斜筆和弧筆進行誇大書寫，使文字的左右結構形成疏密

斬（0011）

蛇（0073）

隋（1517）

的對比。

如『斬』字的右半部斜畫被誇張地拉長書寫，使得文字左、右兩部分形成空間上的對比，平添文字的靈動之美。另一種是對左右結構的處理，書手通過左右結構的穿插、挪讓，使文字構型上打破方整，間接地做到縱向的字勢。『蛇』字右邊的『它』部書寫位置上移，穿插在『蟲』部的右上方，拉長文字的縱嚮字勢。『隋』字左邊的『阝』部被壓縮書寫，使文字空間上呈現左鬆右緊之態，增加縱嚮的取勢。

（三）上下結構

器（1499）

幣（1492）

眾（0047）

上下結構的字形本身即呈長方形的，爲了避免書寫時整體太過縱勢，書手將上下兩部分緊密連接書寫，或對文字中的結構進行合理有效的穿插組合，來減弱縱勢，使文字在整篇布局中不顯突兀。『器』字下方的兩個個『口』被壓縮書寫，穿插至『犬』部之下，來承接整個字的重量，且『犬』部也是壓縮筆畫書寫，并未有放開的用筆出現，也證明書手對該字減弱了縱勢。『幣』字上半部壓縮，下部『巾』字緊密穿插其下，通過『巾』字的縱嚮書寫，可以看出書手對於文字構型的縱勢掌握有度。『眾』字上下結構連接緊密，且對于下部筆畫，書手也并未做出開張處理，祇是簡單用弧度來結束縱勢。

（四）包圍結構

塞（1517）

宮（1500）

虎（J51）

此篇包圍結構的字多是半包圍，對空間的處理并未封閉，且多在底部筆畫中增加舒朗空間，來打破包圍結構的豎嚮平衡；或者通過收緊中宮打破包圍結構，使文字空間舒朗。『塞』字上部空間緊實，以短促而圓潤的綫條填滿空間，下部舒展橫畫，以上拱式綫條來呼應上部空間，同樣也是反襯出底部的舒朗，使此字在方正的外形上增加了靈活的點綴。『宮』字中宮收緊，使內部空間出現疏密的對比，來增強方正外形下內部空間的靈活感。『虎』字最後幾筆斜畫隨手勢偏向一側，在視覺上使字的重心收緊于中央，使內部空間與包圍結構在融合中又有舒朗之勢，增加了文字的動態。